蔡襄墨蹟選

彩色放大本中國著名碑帖

孫寶文 編

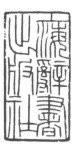

襄示及新記當非陶生手然亦可佳筆頗精河南公書非散卓不可爲昔嘗惠兩管者大佳物今尚使之也耿子

陶生帖

2

純遂物故殊可痛懷人之不可期也如此僕子直須還草草奉意疏略五月十一日襄頓首家屬並安楚掾旦夕行

三衢蒙吾

茂新婦以此月四

印望日當行

裹又上

襄得足下書極思詠之懷在杭留兩月今方得出關歷賞劇醉不可勝計亦一春之盛事也知官下與郡侯情意相通此固可樂唐侯言王白今歲爲

游閏所勝大可怪也初
夏時景清和願君侯
自壽爲佳襄頓首

通理當世屯田足下
大餅極珎物青甌微粗
臨行匆匆致意不周悉

襄啟自離都至南京長子

匀感傷寒七日遂不起

此疾南歸殊爲榮幸不意災禍

如此動息感念哀痛何

可也承示及書并永平信益

用悽惻旦夕度江不及相見

依詠之極謹奉手啟爲謝不一一裏頓首杜君長官足下七月十三日貴眷各佳安老兒已下無恙永平已曾於遞中馳信報之

襄啟暑暑熱不及通

謁所苦想已平復日

風日酷煩無處可避人

生韁鎖如此可歎

精茶數片不一一

襄上

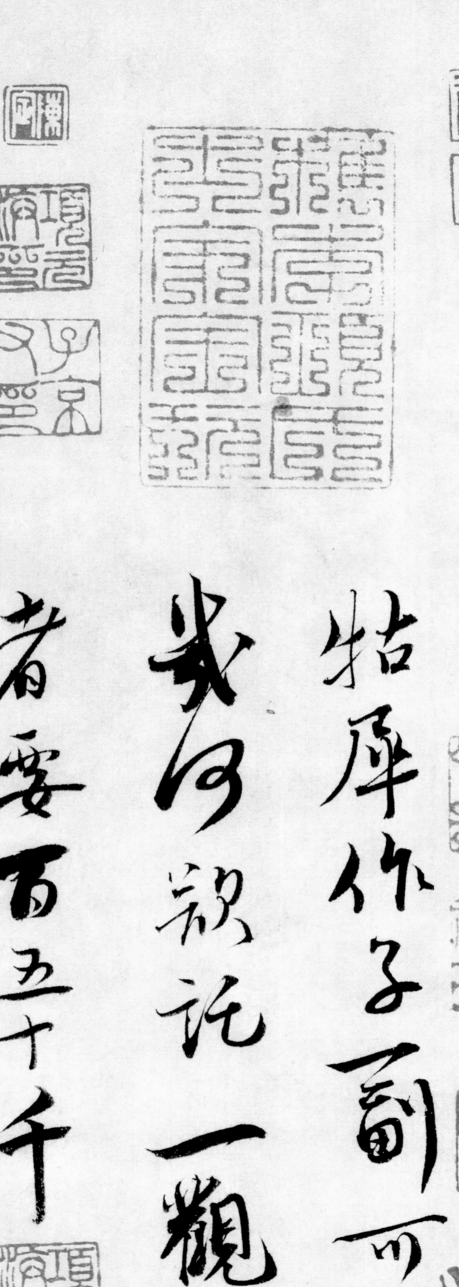

謹左右

牯犀作子一副可直

歲日欲託一觀賣

者要百五十千

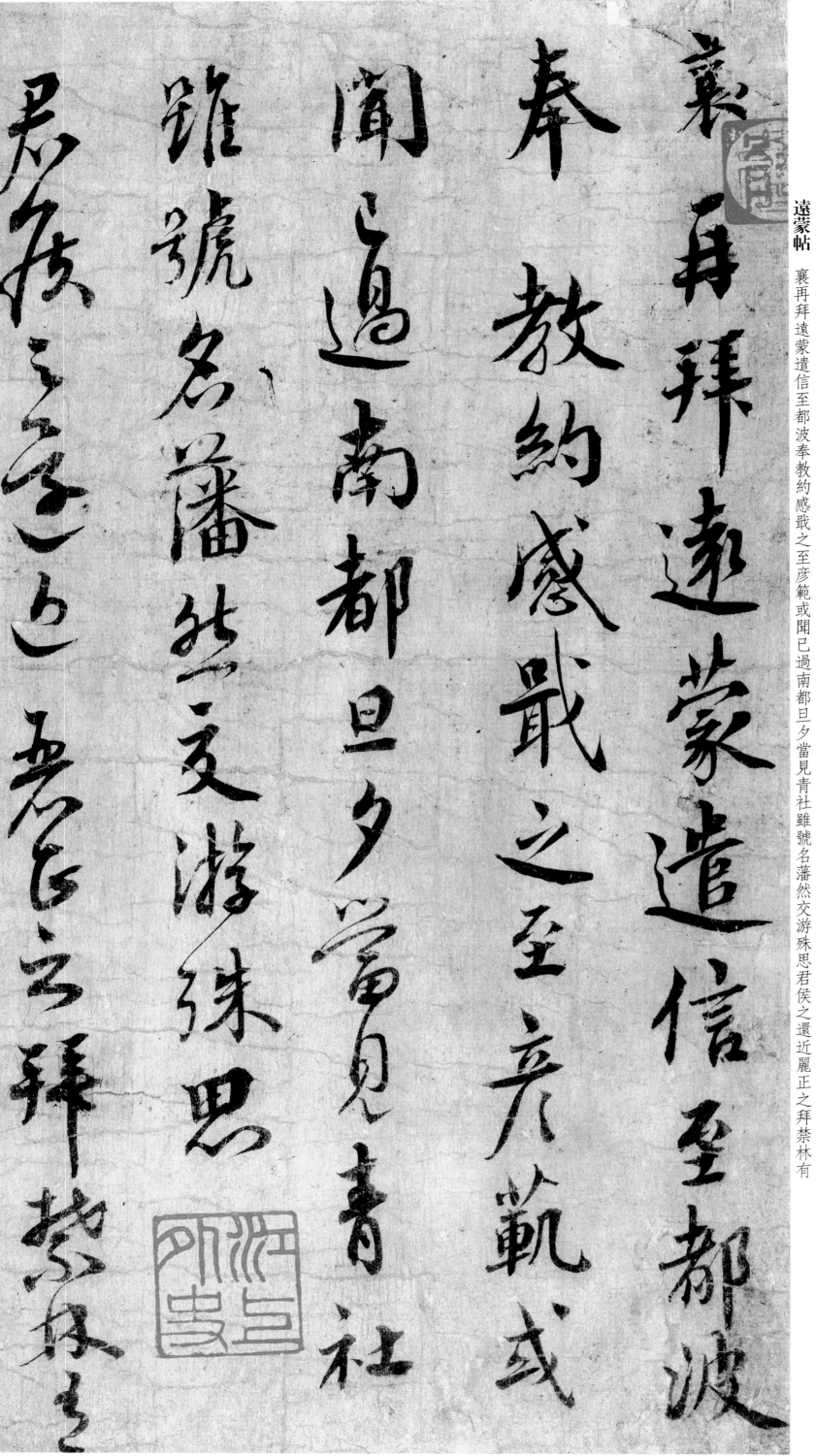

遠蒙帖

襄再拜 遠蒙遣信至都波奉教約感戢之至彥範或聞已過南都旦夕當見青社雖號名藩然交游殊思君侯之還近麗正之拜禁林有

襄再拜遠蒙遣信至都波

奉教約感戢之至彥範式

聞過南都旦夕當見青社

雖號名藩然交游殊思

君侯之還近麗正之拜禁林

嫌馮當世獨以金華召亦不須玉堂唯此之望霜風薄寒伏惟愛重不宣襄上彥猷侍讀閣下謹空

襄啓大研盈尺風韻異常

齋中之華繇是而至花盆

亦佳品感荷厚意以珪易

報若用商於六里則可真則

趙璧難捨尚未決之更須

14

面議也

彦獻豆下

裏　上

廿　甲辰

昔　閏月

面議也裏上彦獻足下廿一日甲辰閏月

15

襄啟近曾明仲及陳襄處奉
手教兩通伏審
動靜安康門中各佳喜慰至虹縣以汴
流斗涸遂寓居餘四十日今已作陸計至宿
州然道途勞頓不可勝言尚爲說者云渠
水當有涯計亦不出一二日或有水即假輕舟
徑來乃有期

虹縣帖

襄啟近曾明仲及陳襄處奉手教兩通伏審動靜安康門中各佳喜慰喜慰至虹縣以汴流斗涸遂寓居餘四十日今已作陸計至宿州然道途勞頓不可勝言尚爲說者云渠水當有涯計亦不出一二日或有水即假輕舟徑來即無水便就驛道至都乃有期耳

閩吳大屏皆新除想當磐留少時久處京塵無乃有倦游之意耶路中誠可防虞民饑鮮食流移東方然在處州縣須假衛送老幼並平善秋涼伏惟愛重不宣襄頓首郎中尊兄足下謹空八月廿三日宿州

襄再拜自

安道領桂筦日以因循不得時

道記牘愧詠無極中間辱

書以知動靖之間儂寇西南

長者生致之請固佳事耳

永叔之翰已留都下王仲儀之

懷之清泉麾旦夕當

安道帖　襄再拜自安道領桂筦日以因循不得時通記牘愧詠無極中間辱書頗知動靖近聞儂寇西南夷有生致之請固佳事耳永叔之翰已留都下王仲儀亦將來矣襄已請泉麾旦夕當

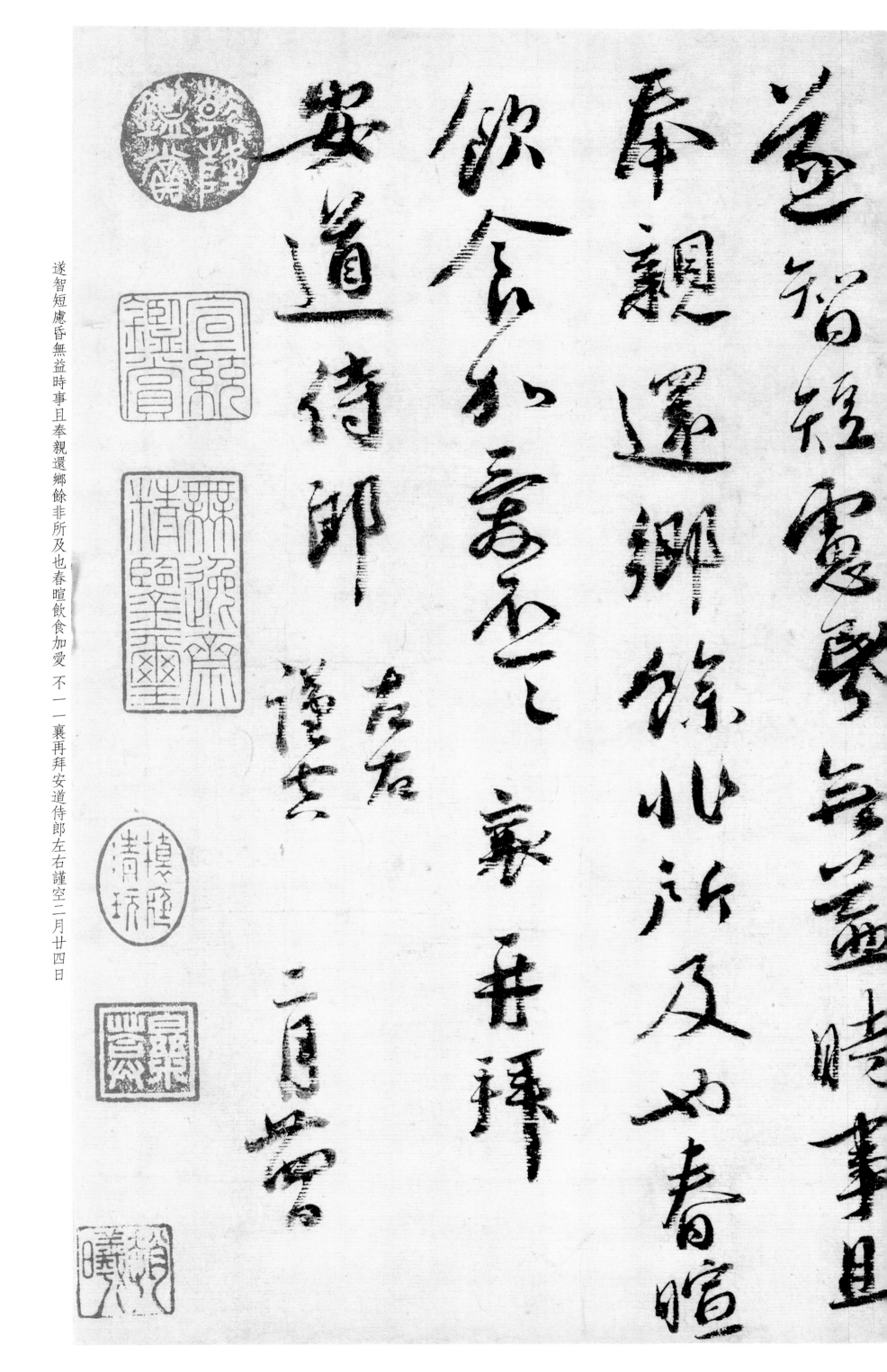

遂智短慮昏無益時事且奉親還鄉餘非所及也春暄飲食加愛 不一一襄再拜安道侍郎左右謹空二月廿四日

襄再拜襄海隅隴畝之人不通
當世之務唯是信書備官諫列
無所裨補得請鄉邦以奉二親
天恩之厚私門之幸實
公大賜自聞
明公解樞宥之重出臨藩宣不得
通名下史齊生來郡伏蒙

襄再拜襄海隅隴畝之人不通當世之務唯是信書備官諫列無所裨補得請鄉邦以奉二親天恩之厚私門之幸實公大賜自聞明公解樞宥之重出臨藩宣不得通名下史齊生來郡伏蒙

教勒拜賜已還感媿無極楊州

天下之衝賴

公鎮之然使客盈前一語一默皆即

傳著頴 從者慎之瞻望

門闌卑情無任感激傾依之至襄上

資政諫議明公 閤下謹空

教勒拜賜已還感媿無極揚州天下之衝賴公鎮之然使客盈前一語一默皆即傳著願從者慎之瞻望門闌卑情無任感激傾依之至襄上資政諫議明公閤下謹空

澄心堂帖

澄心堂紙一幅闊狹厚薄堅實皆類此乃佳工者不願爲又恐不能爲之試與厚直莫得之見其楮細似可作也便人只求百幅癸卯重陽日襄書

澄心堂紙一幅闊狹厚薄

堅實皆類此乃佳工者不

願爲又恐不能爲之試與

厚直莫得之見其楮細似

可作也便人只求百幅癸卯重

陽日

襄

書

22

襄啓中間承勞行間
適會疾未平殊不
從容示書兩道知
煩指新第省未
備且與鑄鑰却候

別作一番併了之四人園子只與門下每人一間園中地分與四人分種要他栽種也不一一襄奉書五日

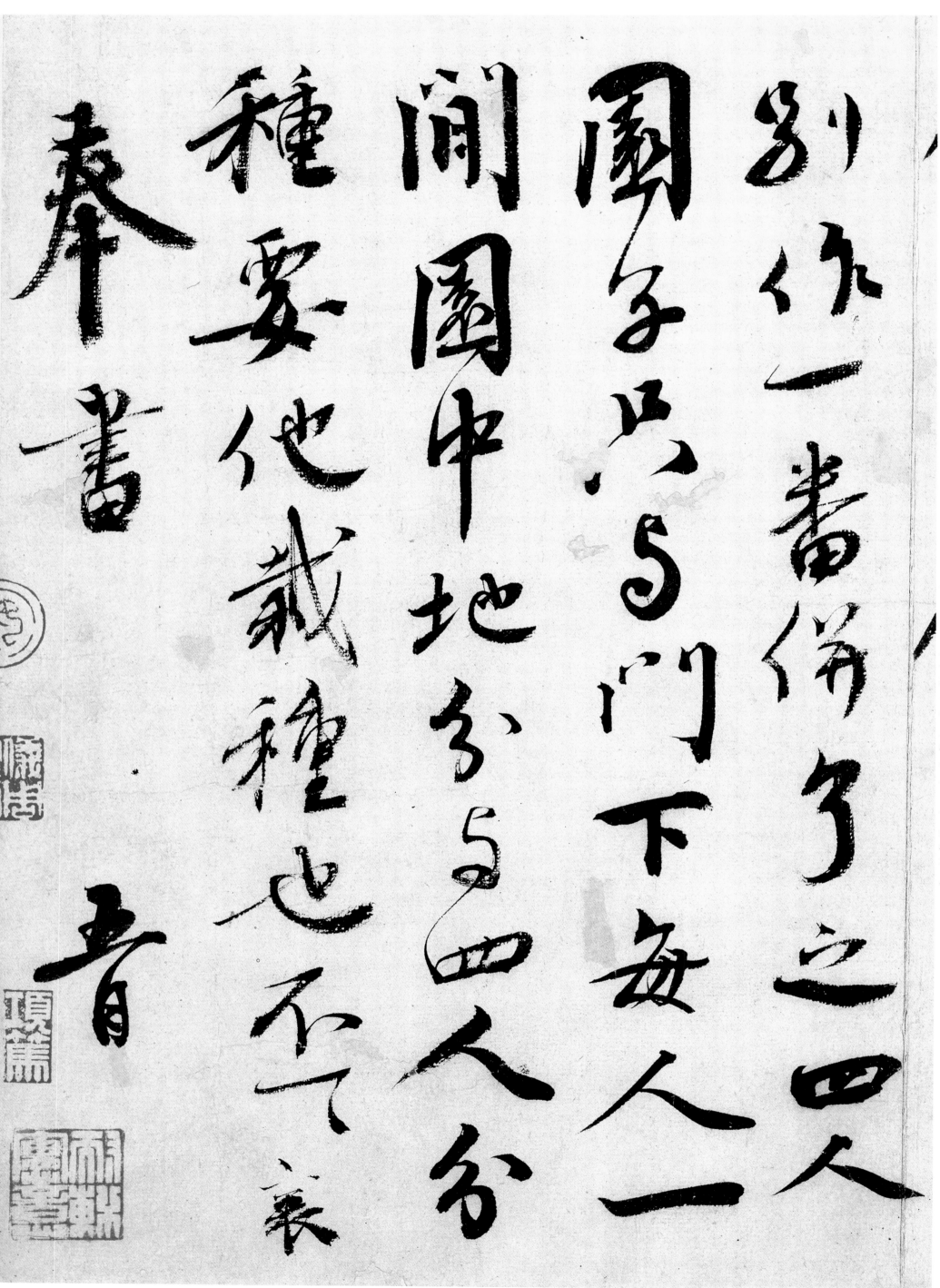

人春帖　襄啓入春以來屬少人便不得馳書上問唯深瞻想日來氣候陰晴不齊計安適否貴屬亦平寧襄舉室吉安去冬大寒出入感冒（積）勞百病交攻難可支持雖入文字力

求丐祠今又蒙恩復供舊職恐專以爲信前者銅雀臺瓦研十三兄欲得之可望寄與旦夕別尋端石奉送也正月十八日公璋仁弟足下

襄啟去德于今蓋已涉歲京
居鮮暇無因致書第增馳系
州校遠來特承
手牘兼貽楮幅感戢之極
海瀕多暑秋氣未清

京居帖　襄啟去德于今蓋已涉歲京居鮮暇無因致書第增馳系州校遠來特承手牘兼貽楮幅感戢之極海瀕多暑秋氣未清

君侯動靖若何眠食自重以慰遠想使還專此為謝不一一襄頓首知郡中舍足下謹空九月八日

君侯動靖若何
眠食自重以慰
遠想使還專
此為謝不一一
襄
九月八日
知郡中舍
謹空

山堂帖　丙午三月十二日晚欲尋軒檻倒清樽江上烟雲向晚昏須倩東風吹散雨明朝却待入花園

丙午三月

十二日晚

欲尋軒檻倒清樽江上烟

雲向晚昏須倩東風吹散

雨明朝却待入花園

十三日吉祥院探花
花未全開月未圓看花待
月思依然明知花月無情
物若使多情更可憐
十五日山堂書

十三日吉祥院探花花未全開月未圓看花待月思依然明知花月無情物若使多情更可憐十五日山堂書

30

蒙惠水林檎花多感天氣暄和體履佳安襄上公謹太尉左右

襄拜今日扈從徑歸風寒
侵人偃臥至哺蒙
惠新萌珍感珍感帶胯數
日前見數條殊不佳候有
好者即馳去也
襄上
謹太尉閣下

扈從帖

襄拜今日扈從徑歸風寒侵人偃臥至哺蒙惠新萌珍感珍感帶胯數日前見數條殊不佳候有好者即馳去也襄上公謹太尉閣下